一一楷书 武平 陈 岭 编书中国青少年书法教学

U0130075

後四大學 出版社讀

楷书,又称为正书或真书,是汉字书法中常见的一种字体。楷书之名有榜样之意,即为书法之楷模,其字形体正方,中规中矩。一般认为学习书法,楷书是重要基础。

楷书书法教学应该作为一种"科学"进行研究。古人讲的"永字八法",内含深意,兼得法度,简单的五笔八法,凝聚着楷书艺术规律性的方法,每一笔都有其独到的要求。传统书法的精美都集中在点画之中。传统的教学方法一般是师傅带徒弟,小范围中手把手地教学,严格地传授着笔画技巧,效果虽然不错,然呈现的是一种被动的学习方法。机械的学习,导致众多的受众只能"依葫芦画瓢",只知其表面的美而不知其内在的根本之美,更不能以自己的理解来扩充规律性的美,只能"十年磨一剑",消耗大量的时间,艰难地练就楷书书法。这种被动的教学形式,在现在的大课堂教学中并不适宜。教师可以尝试以现代的教学观念,巧妙地运用传统的书法精髓,普及中国的楷书艺术。

基于多年的教学经验和创作实践,我创造了一种以简易中国汉字数字为载体的递进式快速入门教学方法,并编写成书。这一教程循序渐进,通俗易懂;将传统的楷书严谨而刻板的规矩,化为简单的九个数字,直接入门,突破了传统教

Foreword

学中的多道沟坎,以开直通车的方法快速进入文字训练。通过单调的数字的严格训练,清晰诠释数字笔画中所蕴含的用笔技巧,精确概括笔法中的精华要领,做到一丝不苟,笔笔到位,出笔成型。在解决了数字用笔的书写方法后,"变奏"这一类似的笔画,练习派生出其他笔画样式。掌握了这一类基本数字笔画后,就可以练习众多的类似这一数字笔画的字。例如,掌握了"一""二""三""十"数字后,就可以顺势练习"工""土""王""丰""上""止""正"等;掌握了"六"字,就可以掌握所有的点画;掌握了"八"字,就解决了撇捺问题;掌握了九个数字,就等于掌握了所有的楷书笔画。在学会数字的同时练好了类似的很多字。数字书法很好地缩短了初学者的基础学习周期,将初步学到的文字,叠加发展,可以直接而快速地进入学习书法艺术的层面。从局部的学习美到整体的表现美,由单字发展到词组,再由对联到诗词,在练习多字中学习书法中的多种章法。这种学习方法要比传统的教学方法简易得多,见效也更快。

这是一种崭新的楷书书法教学方法,既有科学的严谨性,又有活泼的灵动性,每一步都构筑了成功的信心。教师还可以根据自己所擅长的字体,运用这一教法模式,融合自己的教学经验,扬长避短,在短时间内就可以取得良好的教学效果。希望本书能得到读者的青睐。

华东师范大学艺术教育系 武千嶂

D目录 Ontents

第一	讲	楷书简介·····	001
	-,	发展历史	001
	<u> </u>	楷书名人	002
第二	讲	基础练习	009
	<u> </u>	书写姿势	009
	二、	执笔方法	010
	三、	运线方法	010
	四、	提按练习	012
第三	E讲	数字楷书入门	013
		一、二、三	013
	<u>-</u> ,	+	015
	三、	七	020

Contents

四、四 ······	022
五、八	038
六、九 ······	058
七、六	077
八、展开练习 · · · · · · · · · · · · · · · · · · ·	083
九、创作练习	087

第一讲 楷书简介

楷书又称为正书,或真书。其特点是:形体方正,规整有度,可作楷模。故名。

一、发展历史

宋《宣和书谱》记载"汉初有王次仲者,始以隶字作楷书。"认为楷书是由古隶演变而成的。据传:"孔子墓上,子贡植的一株楷树,枝干挺直而不屈曲。"楷书本笔画简爽,必须如楷树之枝干也。

初期楷书仍残留极少的隶笔,结体略宽, 横画长而竖画短。在传世的魏晋帖中,如钟 繇的《宣示表》《荐季直表》,王羲之的《乐毅 论》《黄庭经》等,可为代表作。观其特点, 诚如翁方纲所说:"变隶书之波画,加以点啄 挑,仍存古隶之横直。"

东晋以后,南北分裂,书法亦分为南北两派。北派书体带着汉隶的遗型,笔法古拙劲正,而风格质朴方严,长于榜书,即魏碑是也。

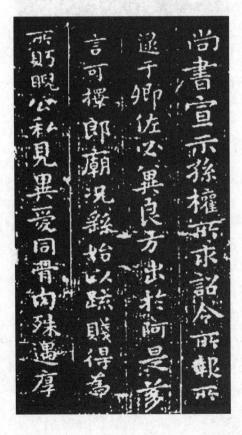

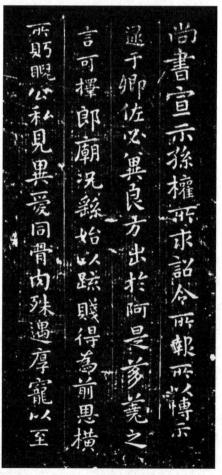

南派书法多疏放妍妙,长于尺牍。南北朝,因 为地域差别,个人习性、书风迥然不同。北书 刚强,南书蕴藉,各臻其妙,无分上下。而包 世臣与康有为,却极力推崇两朝书,尤重北魏 碑体。康氏举十美,以强调魏碑的优点。

唐代的楷书亦如唐代国势的兴盛局面, 真所谓空前,书体成熟,书家辈出。唐初的 欧阳询、中唐的颜真卿、晚唐的柳公权,其楷 书作品均为后世所重,奉为习字的模范。

二、楷书名人

楷书的大家林立,像王羲之、王献之、虞 世南、褚遂良、欧阳询、颜真卿、柳公权、赵 孟頫等。

1."书圣"——王羲之

在书法史上最具影响力的书法家当属 王羲之。东晋书法家、文学家,字逸少,琅琊郡临沂县(今山东临沂)人,后移居会稽山 阴(今浙江绍兴),有"书圣"之称,亦长于 诗文,但文才多为书法之名所掩,不为世人 所重。曾任右将军、会稽内史等职,世称王 右军。王羲之兼善隶、草、楷、行各体,他的 行书《兰亭序》被誉为"天下第一行书",论 者称其笔势以为飘若浮云,矫若惊龙,王羲 之的传世墨迹可以让你对"精彩绝伦"四个 字有深刻的体会。他的作品美妙优雅,无雷 同乏味之嫌。中国书艺在他笔下成为绝顶。

其后各代大家只是在某些方面进行了不同程度的发展和完善:或意或法、或韵或势,局部过之者不乏其人,整体而论,无出其右。

2. 欧阳询——欧体

欧阳询生于南朝陈武帝永定元年 (557年),卒于唐太宗贞观十五年(641年),字信本,潭州临湘(今湖南长沙)人。 以楷书和行书著称,为书法史上第一大楷 书家。其字体被称为欧体,与颜(真卿) 体、柳(公权)体、赵(孟頫)体并驾齐驱。

/ 风格特点

欧阳询的书法由于熔铸了汉隶和晋 代楷书的特点,又参合了六朝碑书,广采 各家之长。欧阳询书法风格上的主要特 点是严谨工整、平正峭劲。字形虽稍长, 但分间布白,整齐严谨,中宫紧密,主笔

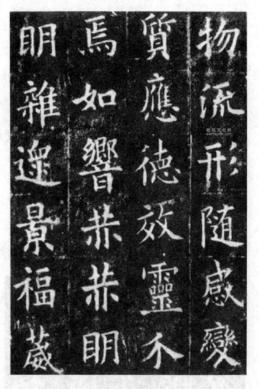

伸长,显得气势奔放,有疏有密,四面俱备,八面玲珑,气韵生动,恰到好处。 点画配合,结构安排,则是平正中寓峭劲,字体大都向右扩展,但重心仍然十分 稳固,无欹斜倾侧之感,而得寓险于正之趣。

用笔特点

欧阳询书法用笔方正,略带隶意,笔力刚劲,一丝不苟。清包世臣曾说:"欧字指法沉实,力贯毫端,八方充满,更无假于外力。"就是说,欧字强调指力,写出的笔画结实有力,骨气内含,既不过分瘦劲,又不过分丰满。每一笔画都是增一分太长,减一分太短,轻重得体,长短适宜,恰到好处。欧字的用笔还讲究笔画中段的力度,一些横画看上去中段饱满,得"中实"之趣;一些字的主笔都向外延伸,更显中宫紧密,尤其是右半边的竖画,常向上作夸张延伸,显示其超人的胆魄。这些都是欧字用笔的独特之处。

代表作品

《九成宫醴泉铭》是欧阳询的代表作之一。铭文由魏征撰,记载了唐太宗在九成宫避暑时发现涌泉的事。欧阳询奉敕书。

此碑书法,高华庄重,法度森严,笔画似方似圆,结构布置精严,上承下覆, 左揖右让,局部险劲而整体端庄,无一处紊乱,无一笔松塌。明陈继儒曾谓:"此 帖如深山至人,瘦硬清寒,而神气充腴,能令王公屈膝,非他刻所可方驾也。"

原碑24行,1108字,由于年久风化,加之椎拓过多,断损严重,后人又加以开凿修补,以致笔画锋芒全失。传世最佳拓本是明代李琪旧藏宋拓本,今藏北京故宫博物院。

3. 颜真卿——颜体

颜真卿(709-785年)唐代书法家。字清臣,京兆万年(今陕西西安)人,

禪定忽見實塔宛在目前罗寶塔品身心泊然如人所是有指寶山無化好好所養好好

祖籍琅琊临沂(今山东临沂)。书史亦称颜鲁公,为人刚直不阿。唐代书法革新家,为盛唐书法树立一面旗帜。颜真卿自幼学书,又得到张旭亲授,并师法蔡邕、王羲之、王献之、褚遂良等人,融会贯通,加以发展,形成独特风格。其楷书结体方正茂密,笔画横轻竖重,笔力雄强圆厚,气势庄严雄浑,人称"颜体"。

风格特点

颜真卿的书法,有他独特的风格和笔法。他所留下的碑帖很多,后世的书法家认为从他的一些碑帖中可以找到圆笔的痕迹,和其他书法家的方笔不同。

颜真卿被使用圆笔的书法家奉为开创者。他和使用方笔的王羲之,都对后世

0

产生既深且远的影响。

颜真卿是书史上居承前启后地位的伟大人物。他的正书向以博厚雄强著称,"锋绝剑摧,惊飞逸势",以《颜氏家庙碑》为代表;至于摩崖大家,气势磅礴,以《大唐中兴颂》最著。

在中国书法史上占有特殊地位,唯一能和大书法家王羲之互相抗衡、先后辉映的,就是颜真卿了。他的书法,以楷书为多而兼有行草。用楷书所写之碑,端正劲美,气势雄厚。他生于楷书流行之际,与王羲之之典型相对,导开书法新风气。

现存作品

颜真卿现存的书法作品有《多宝塔碑》《颜氏家庙碑》《颜勤礼碑》《麻姑仙坛记》《祭伯文稿》等。他和唐代另一位以楷书成名的书法家柳公权,被人合称为"颜柳"。

他的书迹作品众多,据说流传下来的有130多种。为后人重视的楷书有《多宝塔碑》《东方朔画赞碑》《麻姑仙坛记》《郭家庙碑》《颜勤礼碑》等。这些

碑刻楷书,有个性,有特点,有正面不拘、庄而不险的气势。

4. 柳公权——柳体

柳公权生于唐玄宗大历十三年 (778年),卒于唐懿宗咸通六年(865年)。字诚悬,京兆华原(今陕西耀县) 人。唐代著名楷书家。

风格特点

晚唐书法经历盛中唐之后,盛极而衰,柳公权虽号一时中兴,但与颜书相比,仍略有高下之分。唐代书法隆盛一时,至此已见式微。柳公权的楷书参有

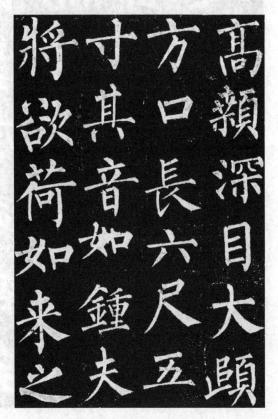

欧阳询的笔法,往往将部分笔画紧密穿插,使宽绰处特别开阔,笔画细劲,棱角峻厉,虽用笔出自颜真卿,而与颜真卿的浑厚宽博不同,显其独特的逼人英气。

代表作品

他的传世书迹很多,影响较为突出的有《神策军碑》《金刚经》《玄秘塔碑》等。

《神策军碑》: 楷书, 唐会昌三年(843年)立。这是柳公权的代表作之一, 较后世熟知的《玄秘塔碑》书体风格更有特色, 结体布局平稳匀整, 左紧右舒, 也是较好的临写范本。

《金刚经》:楷书,唐长庆四年(824年)四月刻。原石毁于宋代。有甘肃敦煌石室唐拓孤本传世,一字未损,今在法国巴黎博物院。评论家认为楷书《金刚经》,具备了钟(繇)、王(羲之)、欧(阳询)、虞(世南)、褚(遂良)、陆(东之)各体之长,有很高艺术价值。

《玄秘塔碑》: 楷书, 唐 会昌元年(841年)十二月 立, 原碑现存陕西西安碑林。 此碑在传世的书迹中最为著 名, 是历来影响最大的楷书 范本之一。

5. 赵孟頫——赵体

赵孟頫(1254—1322年) 字子昂,号雪松道人,又号水 晶宫道人,吴兴(今浙江湖州) 人。官至翰林学士承旨、荣禄 大夫,封魏国公,谥文敏。著 有《松雪斋集》。赵孟頫是元 代初期很有影响力的书法家。 《元史》本传讲,"孟頫篆籀分

隶真行草无不冠绝古今,遂以书名天下。"赞誉很高。据明人宋濂讲,赵氏书法早岁学"妙悟八法,留神古雅"的思陵(即宋高宗赵构)书,中年学"钟繇及羲献诸家",晚年师法李北海。此外,他还临抚过元魏的定鼎碑及唐虞世南、褚遂良等人,集前代诸家之大成。诚如文嘉所说:"魏公于古人书法之佳者,无不仿学。"所以,赵氏能在书法上获得如此成就,是和他善于吸取别人的长处分不开的。

风格特点

尤为可贵的是,宋元时代的书法家多数只擅长行、草体,而赵孟頫却能精究各体。他的文章冠绝时流,又旁通佛老之学。后世学赵孟頫书法的极多,赵孟頫的字在朝鲜、日本非常风行。

代表作品

赵孟頫楷书中也有上乘之作,如《三门记》,结体宽博深稳,运笔酣畅圆润, 最适合当字帖。赵孟頫传世作品以行楷居多,大多用笔精到,结字严谨,如《赤 壁赋》堪称经典之作。

第二讲 基础练习

书法入门的第一步是学会书写的标准姿势,练习"气"在书法中的作用。第二步是学习掌握执笔和运笔的方法。

一、书写姿势

身体坐正,如古人所云"坐如钟"之势。头部微微前倾,两肩放松,悬臂悬肘。横线以肩关节为主要活动支点,竖线是以肘关节为主要活动支点,身体基本保持不动,两脚垂地,膝盖紧靠,呼吸自然。

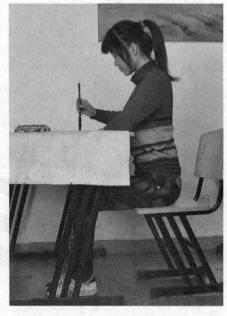

二、执笔方法

五指执笔法:以拇指和食指的指肚捏住笔杆(执笔处为笔杆的中部),保证笔杆不脱落;中指在食指下面,扣在笔的外侧,既加强食指捏笔的力量,又发挥把笔往里钩的作用;无名指的甲肉之际抵在笔杆内侧,起着把笔往外推的作用;小指附在无名指的指肚下部,辅助无名指把笔往外推。握笔时要如古人所说"令掌虚如握卵",这样便于运笔。学书法要经常练习握笔、钩回、推出和旋转笔杆(加上腕的作用),练习画直线和弧线。

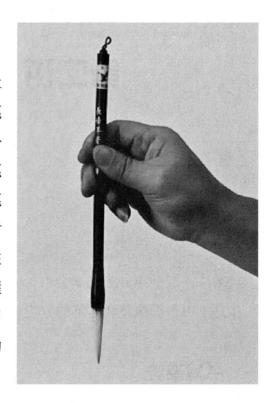

三、运线方法

运线练习主要是让初学者掌握垂直用笔方法,笔尖走在线的中央。快速学习笔力、笔意、骨法和呼吸。

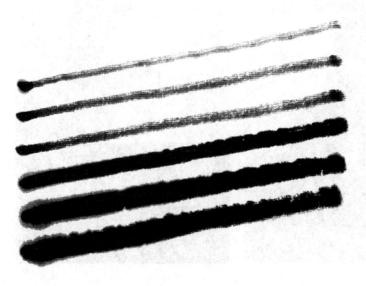

1. 单向横线

横笔线条主要以肩关 节为支点,将整个臂膀的 力集中在笔尖上,由左边 开始起笔,略向右上方慢 慢地走笔。整个线条是左 低右高,略显斜度。(细线 和粗线要求反复练习)

N

0

2. 单向竖线

竖线主要是由肘关节为支点,将整个臂膀的力集中在笔尖上,由上而下慢慢走笔。练习这种线条要求线条始终竖直,粗细保持一样,线与线的间距也要保持一样。(由于练习竖线有一定的难度,决不可憋着气走笔,粗细线要反复训练,直到轻松驾驭笔线、轻松自然呼吸为止)

3. 连贯直线

这是一种多向练习直线条的方法,由左向右的横线和由上而下的竖线是顺锋之笔,由右向左的横线和由下而上的竖线是逆锋之笔。在走笔中一定要注意笔尖不散,笔尖走在线的中央。所有的顺锋横向都是左低右高,竖线始终竖直。整个图形要求一气呵成,中间不能停断,拐弯处自然转换笔锋。(粗细线条交替练习)

四、提按练习

笔按下去写,笔画就粗,提起来就细。就像人走路的两只脚,一只落下,一只提起,不停地交替,笔在写字的过程中也在不停地提按。唯其如此,才能产生出粗细绝不相同的线条来。

每写一个笔画,都有入笔、行笔、收笔三个过程。入笔有露锋法,顺笔而入,欲横先竖,欲竖先横,使笔画开端呈尖形或方形;有藏锋法,逆锋入笔,横画欲右先左,竖画欲下先上,使笔锋藏在笔画中,笔画开端基本呈圆形。行笔要学会中锋用笔,使锋尖常在点画中间运行。为使笔画有力度,还要学会涩势用笔,行中留,留中行,避免浮华。收笔有露锋(把笔逐渐提出纸面,画呈尖形,如悬针竖、撇、捺、钩),有藏锋(将笔尖收回画中,如垂露竖,笔画尾端呈圆形)。

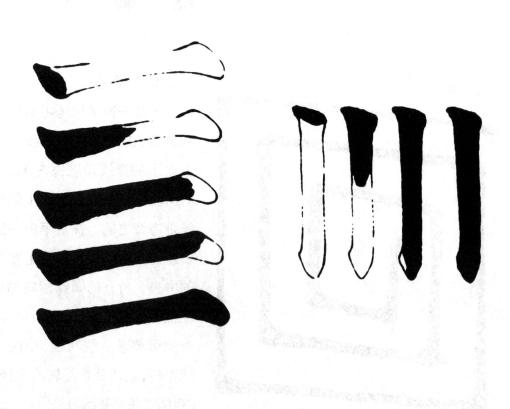

第三讲 数字楷书几门

中国数字中的"一""二""三"三个字很好地概括了楷书中主要的三种横笔,而"十"字也同样概括了楷书中的主要竖笔。所以学习楷书的第一步,从这四个字入手,然后再由此展开。

一、一、二、三

1. 平横笔法要点:"一"字

"永字八法"中称横画为勒,露锋或逆锋起落笔,缓行急收,取其内在的劲涩之力,谨忌行笔气薄力怯,无有生气。这是一笔露锋横,欲横先竖,起笔略方硬,侧锋起势,在运笔时逐渐转为中锋,直到收笔回锋。

2. 腰粗短横笔法要点:"二"字

写腰粗短横时,露锋或逆锋起笔,行笔重实,然后回锋收笔。腰粗短横笔主要用于笔画较少的字,能使字重心稳定,更能使字中笔画有轻重之别,富于变化。

3. 尖笔短横笔法要点:"三"字

写尖笔短横时,露锋起笔,行笔转为中锋,回锋收笔。这类笔画有一种灵动感,一般用于字中横画过多之时,起到变化的作用。

二、十

要写好"十"字,首先要学习写好悬针和垂露两种竖的方法。

悬针竖和垂露竖笔法要点:写竖笔时,逆锋或露锋起笔,然后中锋行笔,收 笔时或露锋或回锋,使竖尾呈针尖状或露水珠状。

在楷书中,竖笔的用法暗含含蓄待发之力,直中见曲,劲挺而有姿态,像张 开待发的弓弩,似有千钧之力,因此,"永字八法"中称其为"弩"画。

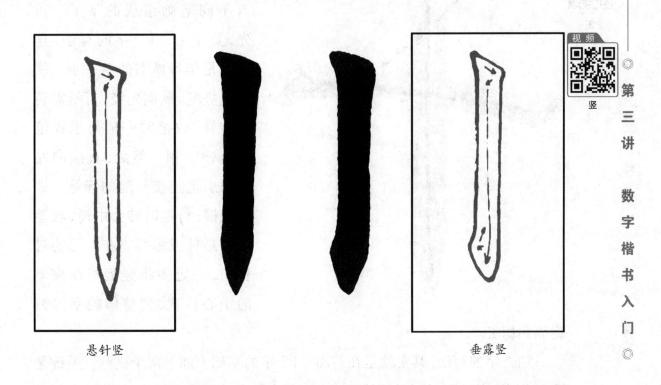

在写"十"时,两种竖都可以写。左边的是悬针竖,取露锋起笔,欲竖先横,起势笔后逐渐转为中锋运笔,直到收锋时逐渐提笔形成尖。右边的竖法为垂露竖,以悬针竖为基础。收锋时的尖笔连笔向左上方回笔呈一小角,而后再回锋进竖笔之中,完成垂露竖。

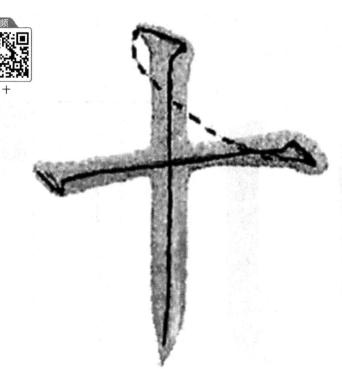

⑤ 练习一:十、王、土、丰。

练好横和竖的笔画后,进 人不同笔画组成的字了。首 先,要学习"十"字的写法,这 个字是学习楷书的第一步。横 笔起势笔,欲横先竖,行笔需转 为中锋,收笔时一般要求提笔 下压顿三顿。然后,直接笔 下压朝三连接竖笔的起笔。欲 竖先横,行笔时转为中锋,收笔 可以悬针或垂露。在书写的笔 程中,一定要将竖笔写在横笔 的中心位置,使整体的字保持

饱满和稳定。

"王"字的写法,其实就是在前面"十"字的基础上加上两个横画。关键是要循着笔与笔之间的引带用笔。这种引带在楷书中是看不见的,就像天上的飞机,只见飞机不见轨迹。楷书走笔也是这个道理,如果没有这个引带,写出的字气是散的,毫无神韵可言。"王"字的竖笔基本上是含在里面的。"土"字的竖起笔处露在外面,这对竖的起笔要求就很高了,为使"土"字能在规正中有变化,对笔画的位置都要有要求。"丰"字的竖笔,是上下都露在外面,对笔画的要求就更高,"王""土""丰"三个字是"十"字的展开,是进入楷书至关重要的第一步,这一步一定要走稳。

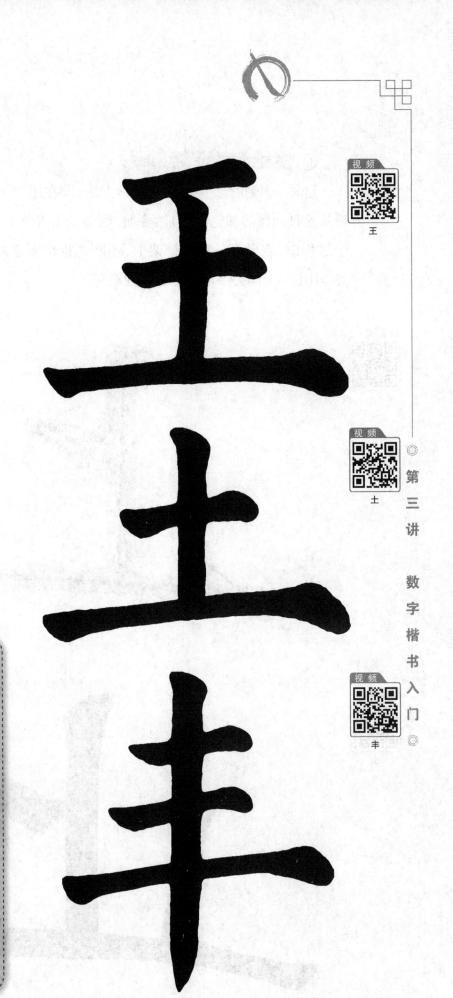

【小结】 这四个字是有序的发展,"十"字将练习的组成一个字。教学时要重点讲明两笔组合中从横连到竖的引带。接着用同一种笔与中人,将"王""土""丰"字一一写出。

⑤ 练习二:上、止、正、非。

这是一种加笔变字的趣味教学方法,即在原字上加一笔就能变出一个新字。 通过这种简便的加笔法,自然叠加,顺势变出多个不同的新字。初学者可以在这 个过程中,在已有的审美框架上,不断地推出新字间架结构的合理性。由此诱 导,引出一个同类字形自学的良性循环。

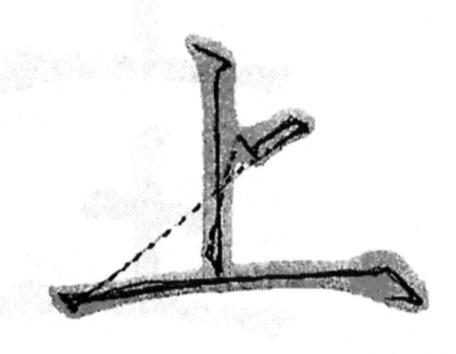

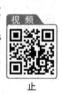

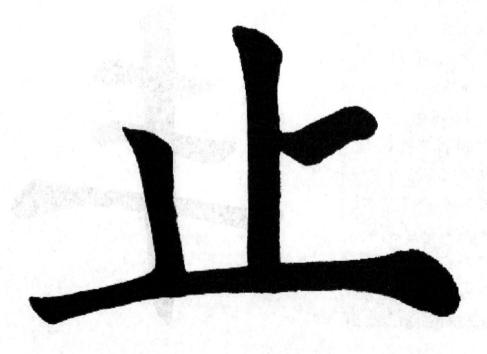

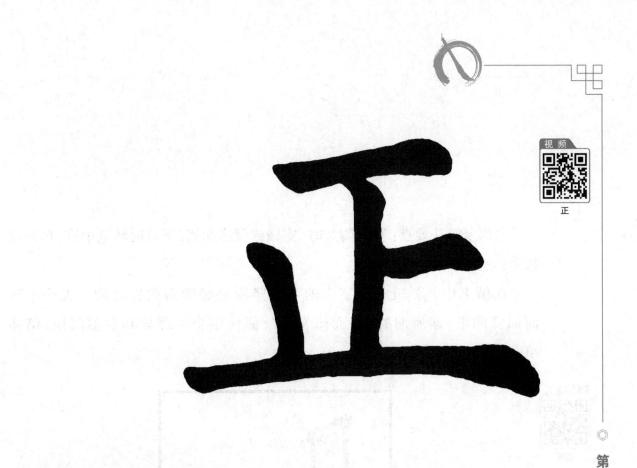

【小结】通过 "上""止""正""非" 四个字的笔画发展训 练法,很好地掌握了 多种横和竖的书写方 法,同时也初步懂得 了每一个字的间架结 构。这是一种笔画和 结构同步学习的好方 法,经过反复练习,笔 画越来越好,结构越 来越准,字的初步形 态就可以很好地"站 立"起来。为以后其 他字的书写打下了很 好的基础。

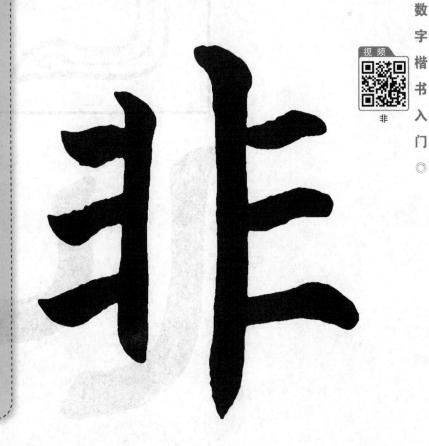

讲

三、七

弯脚竖笔法要点:写弯脚竖时,露锋或藏锋起笔,下行时转笔中锋,再回锋收笔,要一气呵成,运势一致。

在楷书中,像"七"等字中的弯脚竖则是竖弯钩的省略型。去钩不写而回锋向里,即所谓的"引而未发也",能使整个字都显其含蓄沉稳,结体缜密。

竖弯

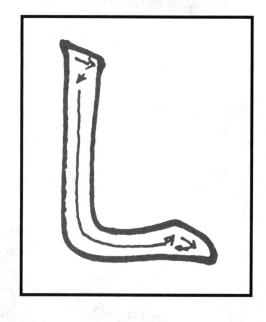

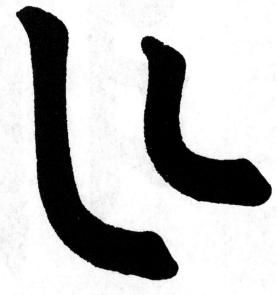

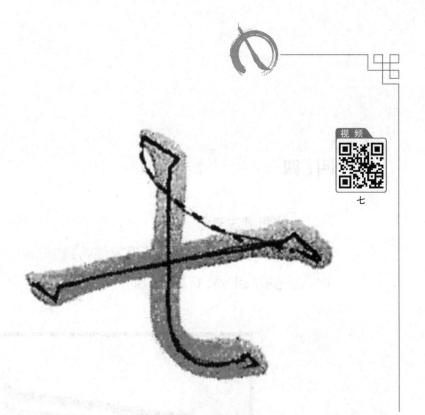

【小结】"七""匹" 两个字的关键在弯脚 竖上。在书写以前一 定要很好地将这个笔 画练好。"七"字相对 要简单些,只要竖弯 的竖,开笔一段垂直 就行了,下面弯的角 度只需稍加注意即可。 关键是在"匹"字上, 中间的每一笔都要注 意在整个字中的位置。 下面的一横是这个字 的关键,要略比上面的 一横粗些,产生一种力 量来挺住上面的所有 笔画。

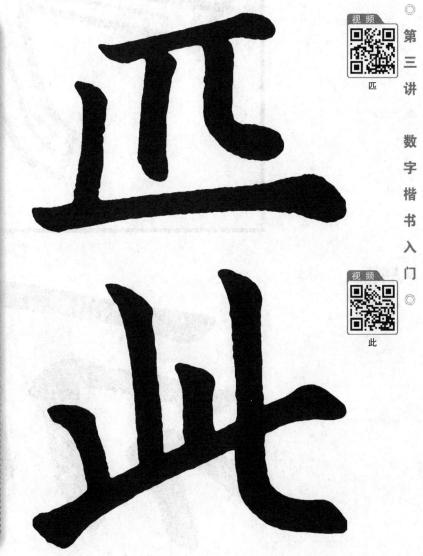

四、四

1. 横折笔法要点

写横折笔时,横画的起行笔要细劲,转折多用于字中结体较扁的扁口或刀折中。起笔横画细劲,折笔处似筋肉、骨节般的有力,取势向里,外圆内方。

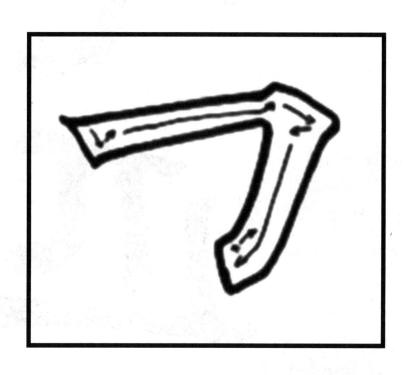

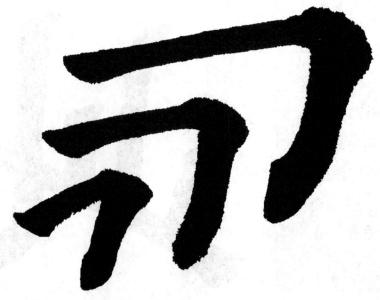

四

2. 横折的展开

⑥ 练习一:口、吕、品。

横折的展开部分,除了"口"字的书写方法外,主要是多口字中的间架结构练习。通过这种反复的练习,字形美了,笔画用笔就更稳固了。

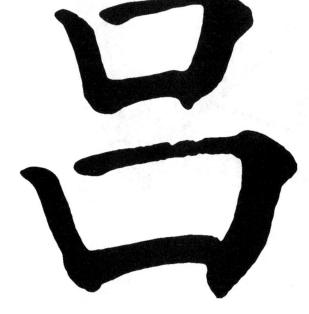

楷书

中

題

青少

年

书

法

教

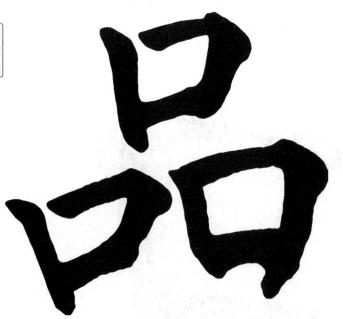

⑥ 练习二: 田、回、由、甲、

申、皿。

这是由"田"字形引发的局 部小变化的练习。由于是局部变 化,基本不影响方形口的形状,在 "田"字的基础上,上出头变"由", 下出头变"甲",上下出头变"申", 简单易学。对初学者来说,较容易 延伸变字练习。

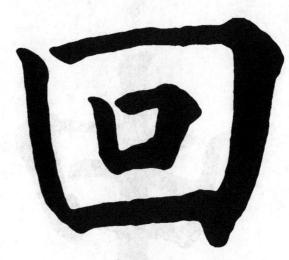

讲 数

字 楷 书

λ

门

0 2 5

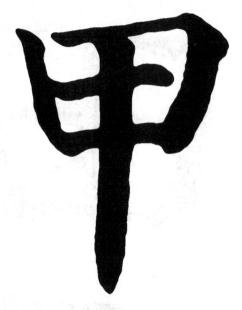

-中国青少年书法教学:楷《《《》

书

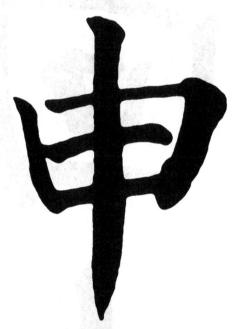

⑤ 练习三: 日、旦、亘、車、

西、里。

这一组字主要是在"日"的 上下加笔或变形而变出的规律字。 基本口型由于加了横画而使竖长 变为横扁,字形可以顺势发展。

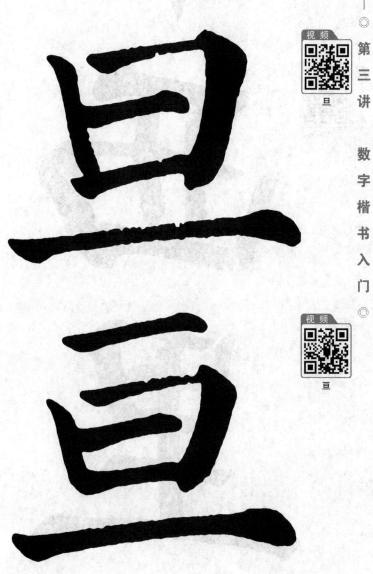

教学

楷

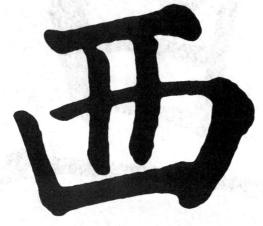

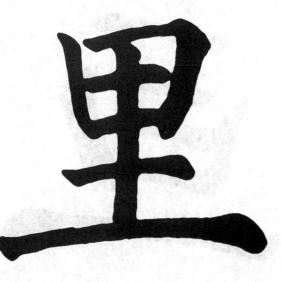

⑤ 练习四: 囯、固、囸、圍、圖。

这是一组大口的字。一般有大口的字,只需掌握大口两旁的竖笔左细右粗 的规律,字形容易平稳。里面的字要求上紧下松,间架结构得当即可。

讲

数 字 楷 书

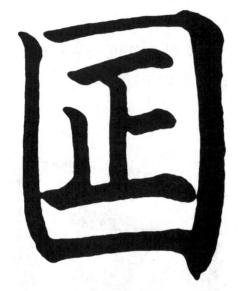

中

圁 青

少 年 书

法

教

学

楷 书

【小结】这五个 是大口内的字,笔画 是由少到多,由简到 难,循序渐进的。先 要很稳当地写好大口 的三笔框架,再写里 面的字。在字的间架 结构中,要注意上紧 下松、左紧右松的规 律。特别是大口框架 的笔画,右边的竖画比 左边的竖画要粗,这样 字才能有稳定的感觉。

⑤ 练习五:巨、臣、匡、匪、 區、世。

写这一类字,最难的是要把笔 画安排稳当。左面的竖画要随着 里面的笔画多少而略变其斜度,书 写前先要预估。

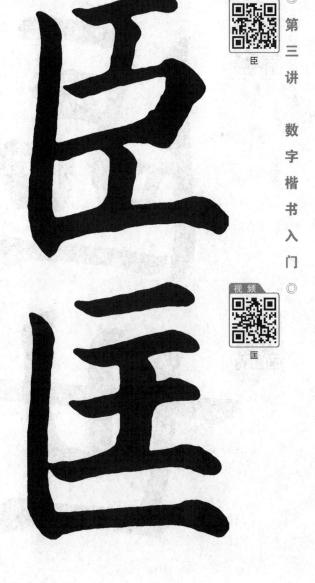

中国地域。

书

法

教

学

楷

书

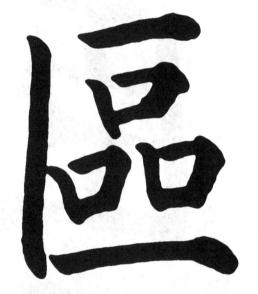

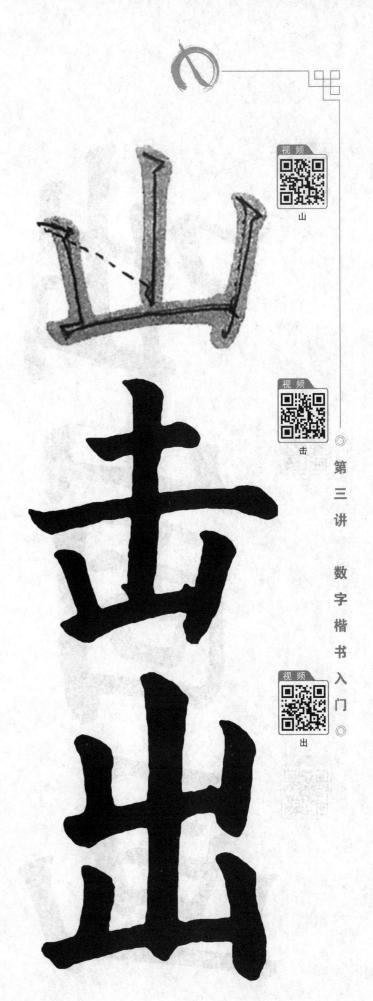

⑤ 练习六:山、击、出、咄、 崮、画。

带"山"及其相关笔画的字最容易写出呆板之气。"山"的左右两边竖笔,要看其他笔画多少和长短而定其斜度。在书写前要先研究一下,做到心中有数再落笔。

咄

ツ出

造

青少年

少年书法教学:

学:楷书

【小结】这是以 "山"为主体的上下叠 加字。单独的"山" 字,只要两边对称,就 能写好。"击"字只要 上面的两横摆稳了, 整个字就能写好。"出" 字就有些难度了,这 个字上面"山"的左 右竖画要垂直,而下 面"山"的左右竖画 有些像八字形,张开 了, 犹如金字塔的座 基,稳住整个字。"咄" 字,由于是左右结构, 所以"口"与"出"要 相让。"崮"字左右对 称即可。

⑥ 练习七: 3、聿、畫、畵、書、彗。

书写这类字关键是要注意字形的稳定性,右面横折的折笔要恰到好处,其斜度要看横笔的多少而定。另外,要切记的是间架结构中"上紧下松"的规律。

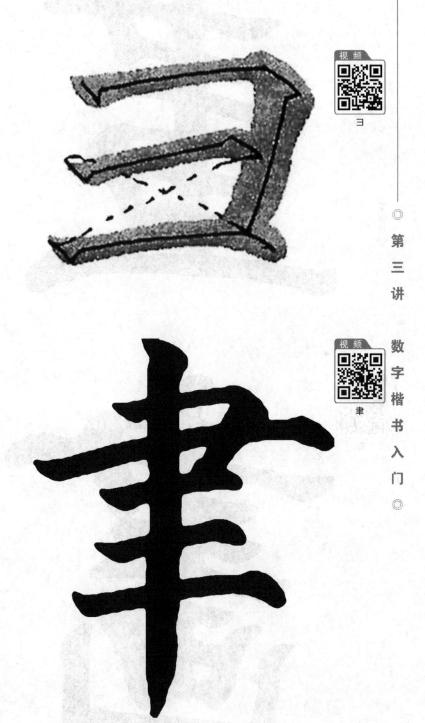

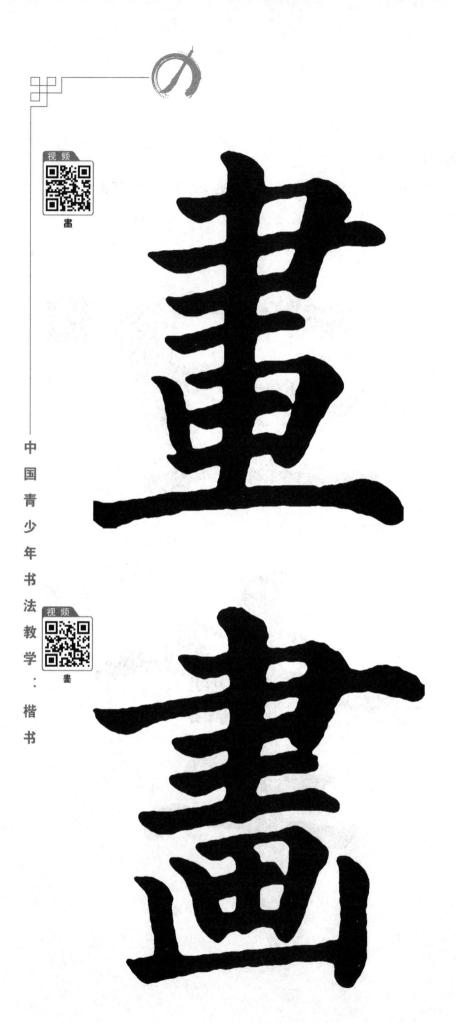

◎ 第 三 讲

数字楷书入口

【小结】这是一 组横折笔画的系列 字。笔画并不难,主 要是熟练运用横笔、 竖笔和横折连笔,进 行整体的间架结构练 习。其中,特别要注 意的是字体结构中 "上紧下松"的关系。 通过这类字的集中教 学,可以将这一系列 的字逐渐展开,将类 似的字尽可能地汇集 起来,多写多练。写 好这一类型的字将为 后面学习打下扎实的

基础。

五、八

八字中蕴含着撇和捺的写法,在教学中要将这两个笔画分而教之。第一步是教撇笔。基本上有五种撇法:直撇法、短撇法、回锋撇法、竖撇法、每一撇

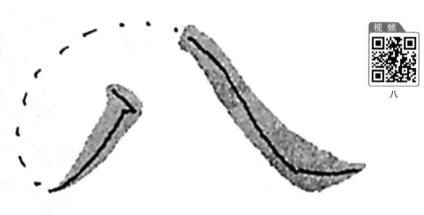

法都有独特的用笔方法。在教学的过程中,先要分析讲解撇画的外部造型,明了外形结构和笔画方法,用双勾线画撇笔;然后,再用笔直接书写。无论哪种撇画,整体笔势是直挺的,不要过分的弧线,要始终保持竖直运笔。

1. 撇法

撇法有多种。古人云, "万变不离其宗",其笔法基 本一致,关键是要注意笔锋 一定要在每一笔的中间。

(1)直撇笔法

撇是汉字的基本笔画

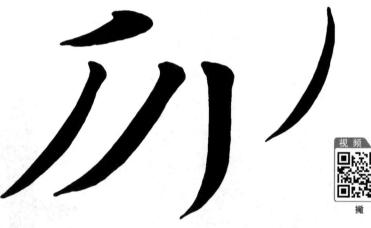

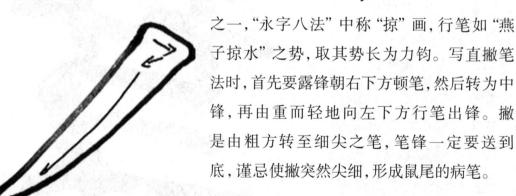

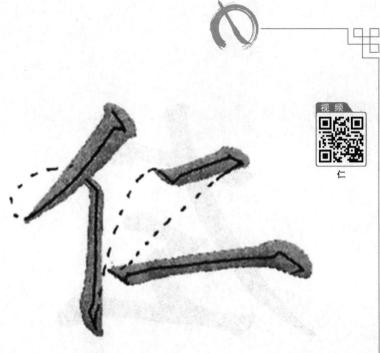

⑤ 练习:仁、佃、右、左、 仲、伸。

单人旁的撇一般用直撇 笔法。这种撇的粗细要看右边 字笔画的多少而定。右边字的 笔画多,则单人旁的撇就要粗 些;右边字的笔画少,这个单 人旁的撇就要细些。下笔前要 做到心中有数。

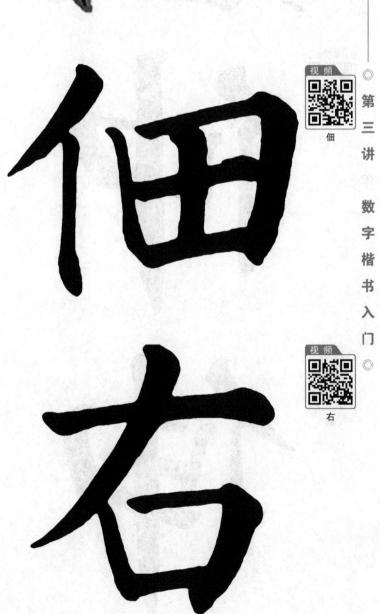

青

少

年

书 法

教

学

楷

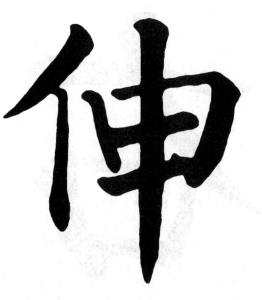

【小结】这是一 个标准的撇法,其撇 的角度在45°左右。 其起笔一般有两种: 一种是逆锋起笔,一 种是露锋起笔,两者 都可用, 凭个人喜好。 这种撒用作单人旁比 较多,书写时要看右 边的字的大小。如右 边的字比较大,其撇 就比较大,如右边的 字比较小,其撇就相 应地也要小些,用在 左边的笔画不宜太 粗 大。"左""右" 这 两个字是单字结构。 "左"字由于右下角 是个"工"字,体形瘦 弱,其撇就要长一些; 而"右"字的右下角是 个"口"字,有一定的 张力,所以其撇就相对 要短些。这样写出来 的字就显匀称、漂亮。

(2)短撇笔法

写短撇时,用笔迅速峭利,如禽 鸟啄食的姿态,取其势锐而疾出之 力,即"永字八法"中的"啄"笔。

⑤ 练习: 生、任、

白、自、佰。

短撇笔法的特点就 是短,可以灵活多变之 用。这种撇一般用在字 的上方,方向有多种,随 字而变。

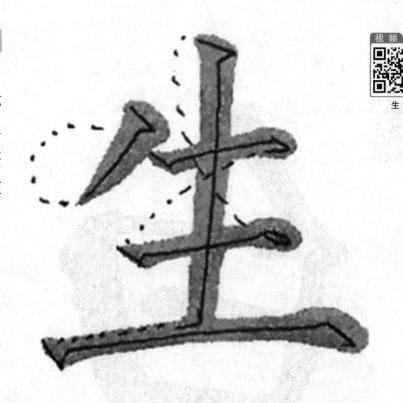

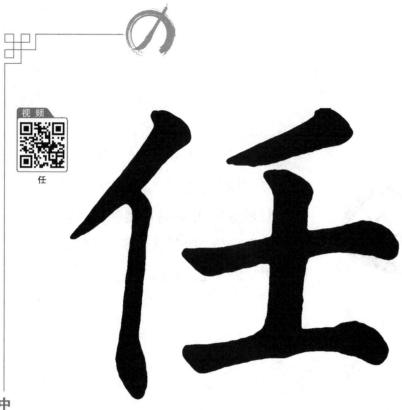

中国青少年书法教

楷书

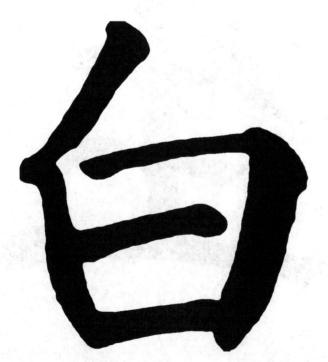

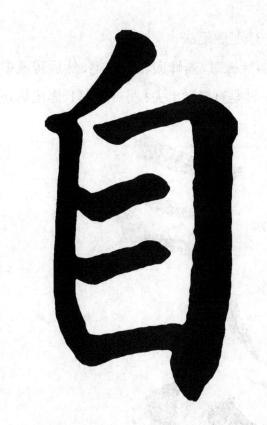

视频

自

讲

数

字

楷

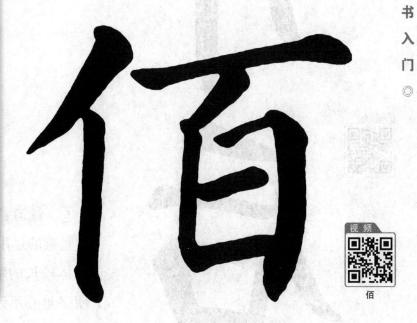

(3)竖撇笔法

写竖撇时,露锋向右下顿笔,然后转笔中锋慢慢撇出,中腰略细。竖撇有两种:一种是直接撇出去;另一种是长撇出后还要回锋,有时还带小勾。

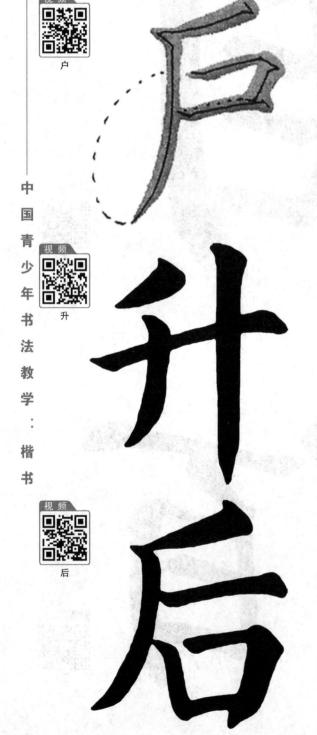

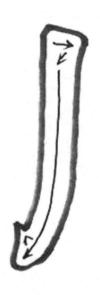

⑤ 练习:户、升、后、古、尼。

竖撇的运用一可以稳定字之重心,二用于结体较长的字,如"尼"字中的竖撇是为了使字重心不致偏侧,和右下的"匕"字呈均衡的对应。

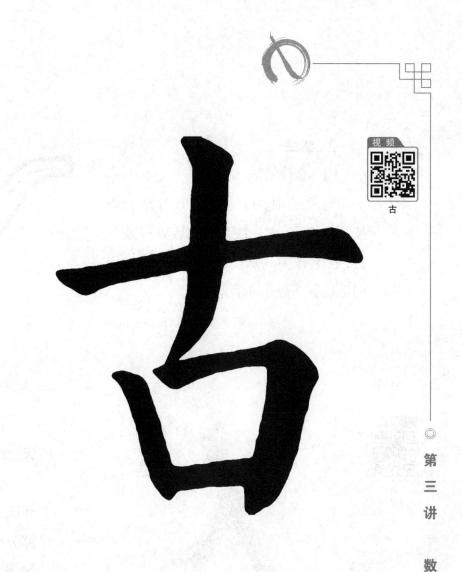

【小结】有竖撇的字,一般要求这一笔的上面 2/3 是直笔,留下 1/3 是撇初期的弯笔。在侧锋起期的弯笔。在侧锋起始后,长笔撇的开始点。格微细一些,有整个水像人的脖子,使整个人,一种韵律感。有大大较难写,数学中要以外,一种对其解。

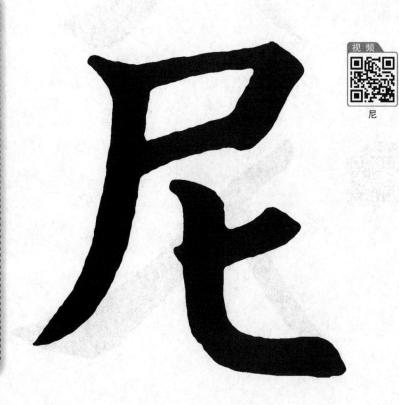

字

楷

书

2. 捺法

(1)直捺笔法

写直捺时,行笔由左向右渐行渐 按,铺毫运行,先缓后疾,笔势一波三 折,收笔锋尖一跃而出,好像一把大刀 向下切物一般干净利落。

青

少 年

书

法

教

学

楷

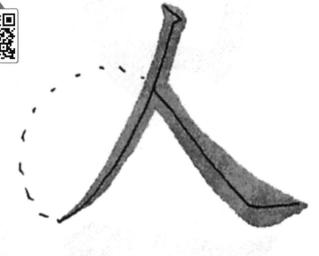

⑥ 练习一:人、入、大、 天、丈、夫、支、友、反、吏。

学了捺笔以后,一般要 和撇结合起来练习字形。这 部分练习的是"人"字在下面 的字,通过"人"字展开。在 "人"字上加一笔变成"大"。 以此类推,可以类推出很多 字,关键是把握住撇捺在字中 的稳定位置。

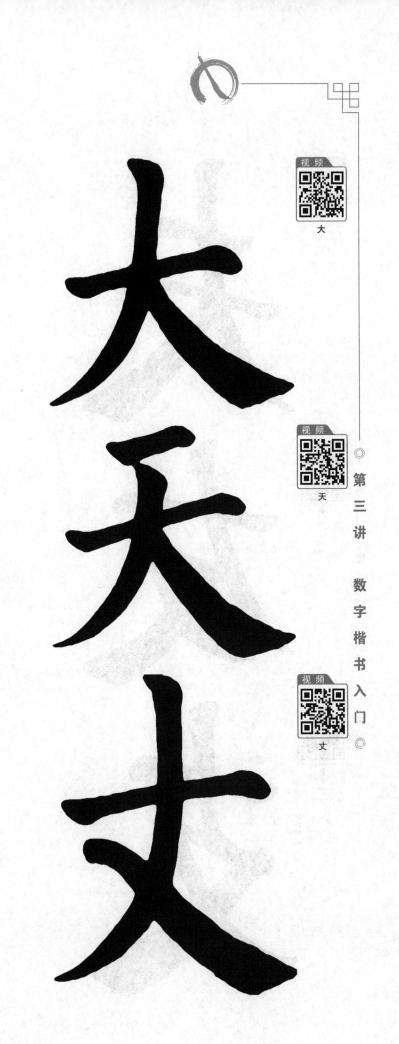

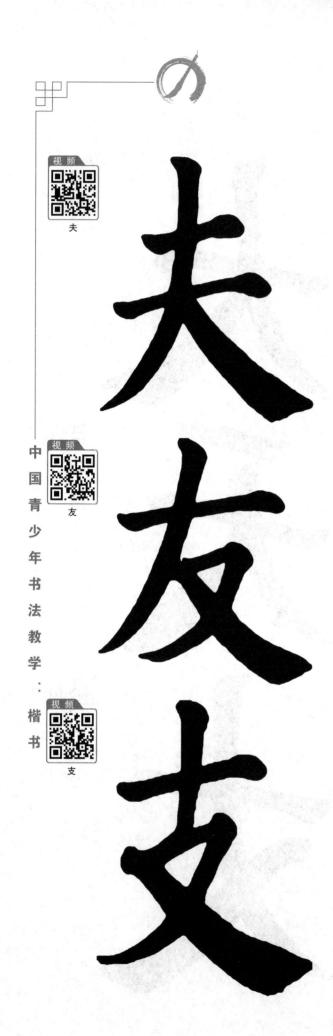

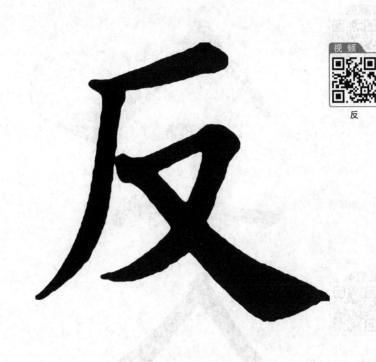

第 40000000 4000000 40000000 讲

数 字

【小结】捺这一 笔法,在书法中是比 较难写的一笔,是所 有笔法中变化最大的 一笔,由细到粗,必须 一笔完成。学写这十 个字是练习捺笔很好 的过程,是一种阶梯 式的学习方法。从笔 画少的,逐渐到笔画 多的,基本构成一个 系列。先写好第一个 字,后面的字就可能 写好。关键是在写这 一笔时,除了要将捺 写好外,还要时刻关 注整个字的状态,这 一笔起着平衡作用。

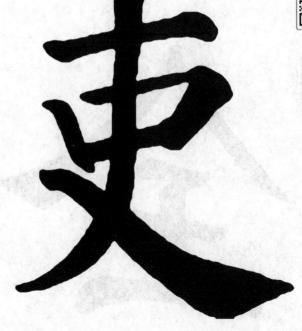

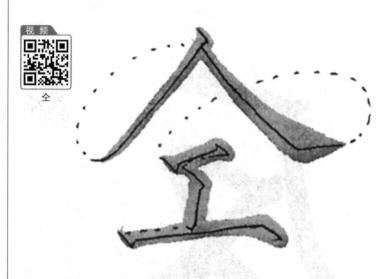

⑤ 练习二: 仝、合、全、 盒、昼。

这部分字中的"人"字基本上是在字的上方。由于这种"人"字在整个字中的位置比较大,书写时要注意避免头重脚轻的不和谐状态。

中国青少年书法教学:楷观1932111

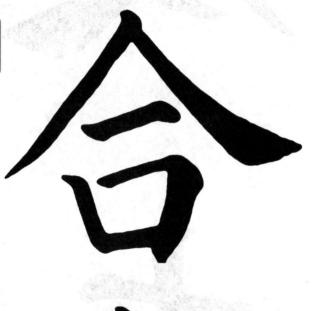

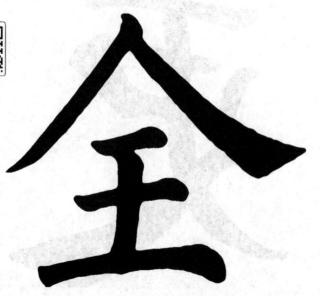

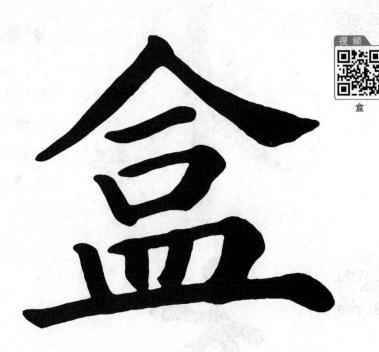

第三讲 数字楷书

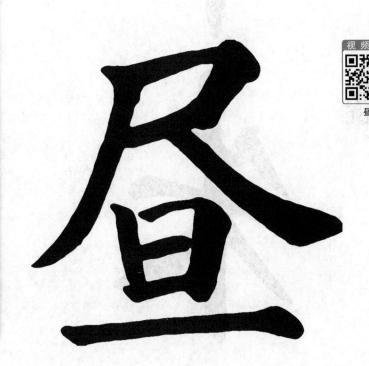

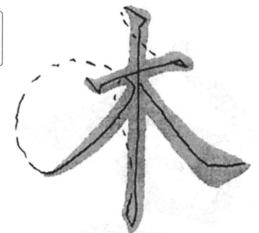

⑥ 练习三:木、本、朱、束、丞、 承、各、备、复、夏。

这组的撇捺分布在竖的两旁,在 字的中间部位,对整个字的稳定起着 关键作用。到捺笔时一定要注意撇 笔的位置,做到相互照应。一般情况 下,撇细捺粗,捺笔略低于撇笔。

少年书法教学

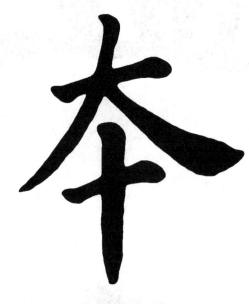

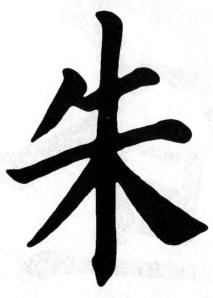

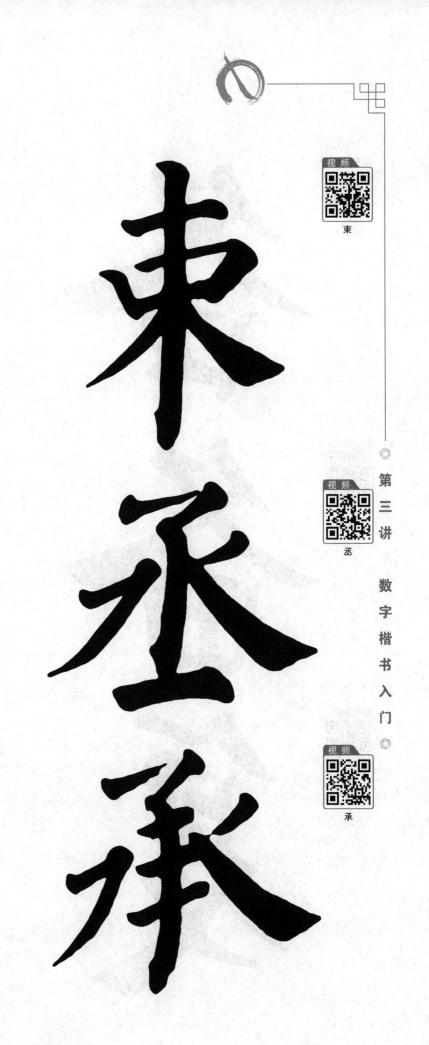

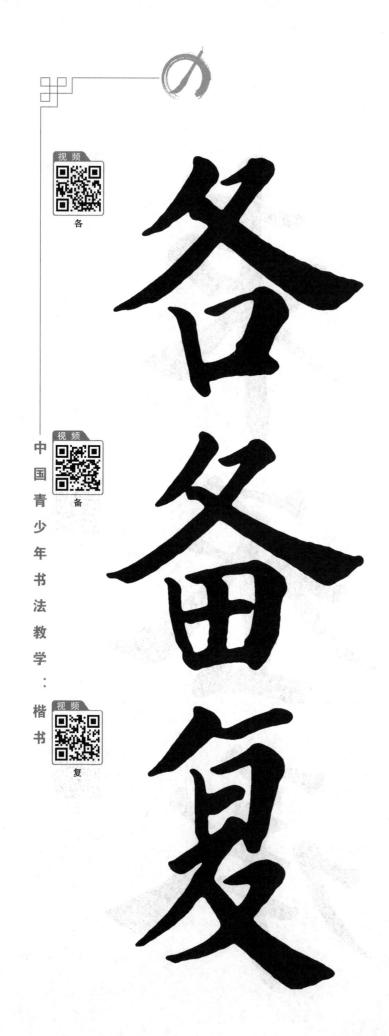

ľ]

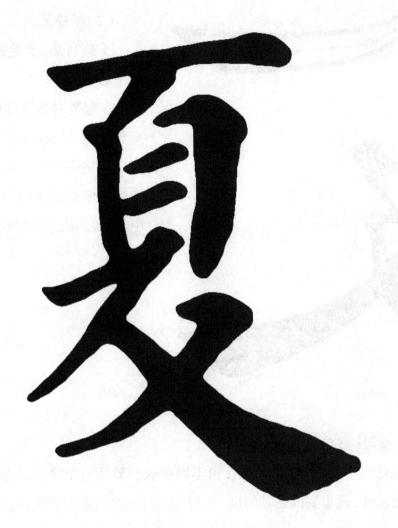

【小结】这些例字中,"木""本""朱""束"字的撇捺笔是在字的两边,这个捺笔,一定要看左边的撇的位置才能露笔。左边的撇是斜的,右边的捺就要跟着斜,直到左右平衡为止。相比之下,"丞""承"更难写,在一般情况下,左边提和撇的组合是不能碰中间的笔画的,而右边撇、捺的组合一定要碰到中间笔画的,有可能还要伸进中间笔画的里面,这样写出来的字才生动。"各""备""复""夏"四个字,需要在整体的组合中变化,这笔捺起着很重要的平衡作用。

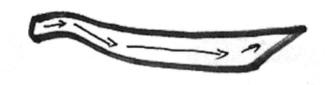

(2)平捺笔法

平捺写法,起笔处为方笔,取 其平势,捺角尖圆,一般有三个步骤。在起笔时笔锋可藏可露,运笔 至整个捺的 1/3 处要求有一小坡 折,即"小肚子"。接着在 2/3 处, 顺势由细到粗平势捺出。在楷书 中,平捺多用于走之底的捺画。

⑥ 练习:建、徒、足、超。

平捺法在字中起着关键作用,稍不留神就会破坏整个字的形态。除了这笔自身的要求外,最重要的是其斜度,所以写到这里时一定要特别注意。

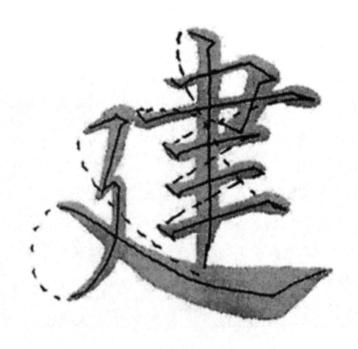

【小结】"建"是 以单独的平捺呈现 的,所以要很完整地 展现这个平捺的书写 要求。"徒""足""超" 以及以后的走字旁的 捺笔,都是含在撒的 笔画里的。在书写 这样的捺时,就要考 虑捺与撇的结合问 题。像这样的组合, 一般是撇比较短,而 捺则要长得多,两者 比较起来捺所收笔的 位置要比撒(底)低 很多,使整个字能有 一种静中有动的节 奏感。

六、九

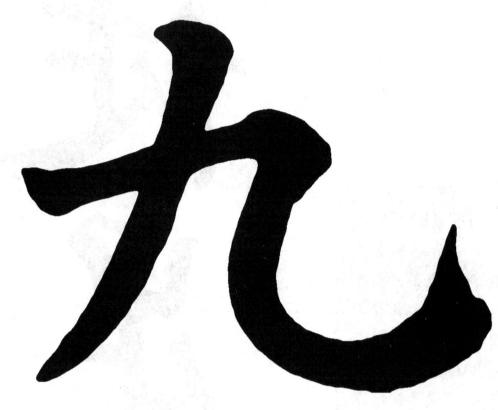

1. 竖弯钩笔法

写竖弯钩时,起始竖笔,欲竖先横,转笔中锋运竖笔。不过,写竖弯钩的竖笔时,要有一定的倾斜度,这是为配合弯钩而斜的。竖弯行笔至钩处稍驻,然后回锋轻点,转锋向上疾挑而上,一气呵成,使笔画劲挺而有姿态。在楷书中,竖弯钩法取其外圆内方,整个字形呈圆浑之态。

λ

竖弯钩

⑥ 练习:已、巴、色、岂、旮、旯、旭、艺。

这一笔竖弯钩是整个字的关键,除了要很好地写出笔画外,字的稳定与否就要看这笔所把控的位置。下笔以前要考虑到这些问题。

0 5 9

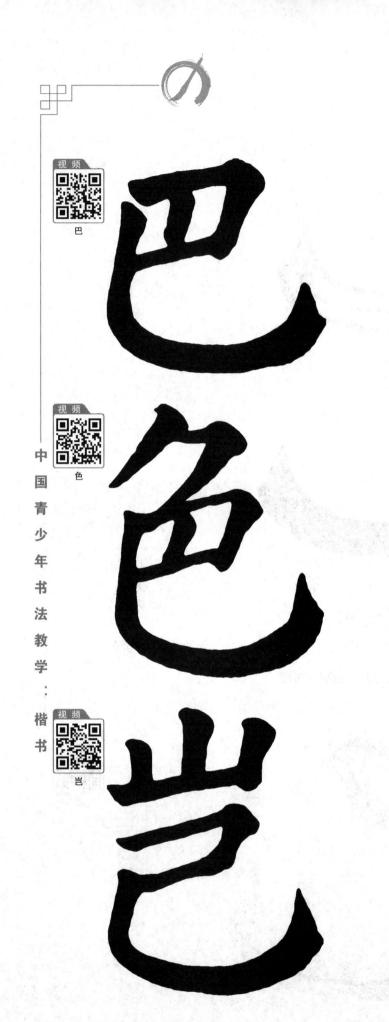

数 字 楷 书

0

λ 门

0

MA

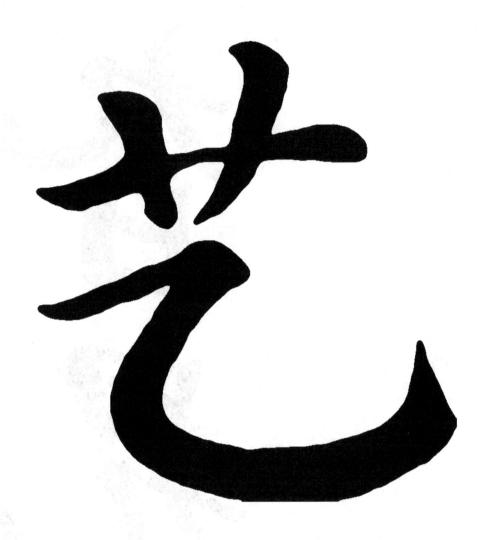

【小结】"已""巴""色""岂"四字的竖弯钩是比较类同的,上面都有方块口形的结构,所以这个竖弯钩基本上笔法相似,只需注意上紧下松,字就能写好。而"旮""旯"两字有些不同,"旮"的"九"在上面,它的竖弯钩要略瘦小,笔画稍细。"旯"的"九"在下面,它的竖弯钩就要粗壮些,使整个字有稳定感。"旭"和"艺"两字,是完全不同的两种结构,相对而言"旭"略微好写些,只需将下面的"九"摆稳当,就能写好。"艺"很难写,下面的"乙"字很难摆稳定,关键是"乙"字中的一横,它只能写短横,弯钩的弯度要稍微平直些,只有这样才能将整个字写好。

2. 横折钩笔法

写横折钩时,从横法起行笔至折处,提锋稍驻,凝神点笔,转锋下行,到钩处 先提笔如撇,然后反笔顿下,再向左上方挑锋而出。在楷书中,横折高钩多呈内 方外圆之势,以求字之圆浑。

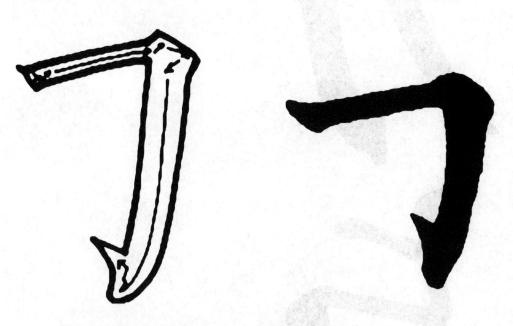

⑥ 练习: 刀、力、与、万、马、伟、冉、周、同、月。

横折钩是一种连续性的笔法,在书写时要求一气呵成,其笔法和笔画斜度要同步呈现。在完成自身笔画外,还要为连接下一笔做准备,笔与笔之间要注意内在的连贯性。

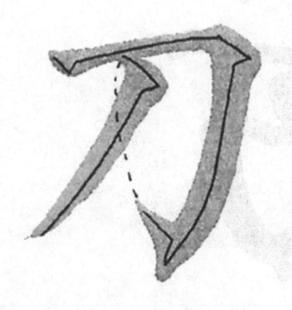

讲

数

字

书

λ

71

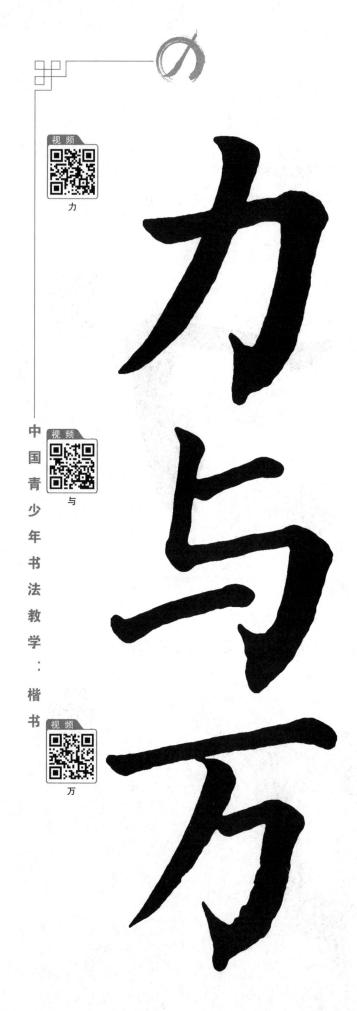

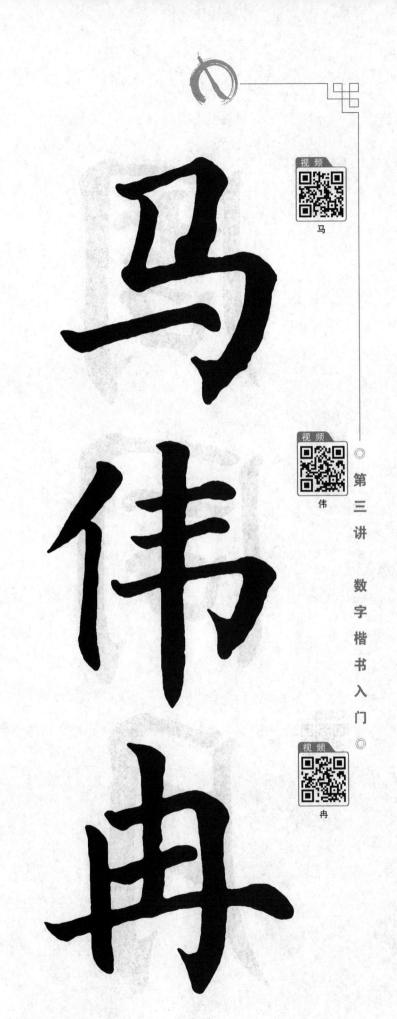

青

少

年

书

法

教

学

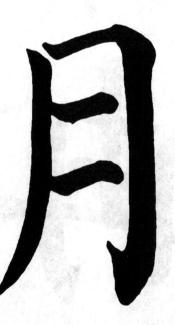

【小结】横折钩 有两种:一种叫横折 高钩,一种叫横折矮 钩。两种钩的方法 都是一样的,但用途 不一样。横折矮钩主 要是写夹在字里面的 笔画。为了平衡整个 字,往往将这一横折 矮钩写得有一定的斜 度。横折高钩主要 是写半方框的字,如 "冉""周""同"等字, 为了能将这类字写稳 定,其横折钩中的竖笔 是以垂直为主。

3. 坚钩笔法

写竖钩时,起笔时欲竖先横,自竖笔下行至钩处提笔如撇,稍驻,回锋顿笔 后向左上方慢慢钩出,出脚要圆、曲、肥。

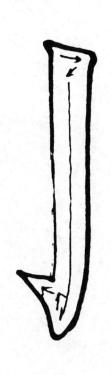

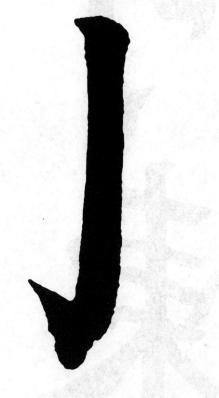

数 字 楷

书

第 ********

讲

⑤ 练习: 于、可、東、刊、押、扣。

竖钩的要求比较简单,也比较灵 活,看整个字而定其粗细和直弯。关 键是注意竖钩的位置,在一般的情况 下,竖钩是整个字的"顶梁柱",不可 有半点马虎。

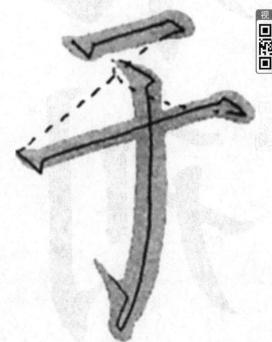

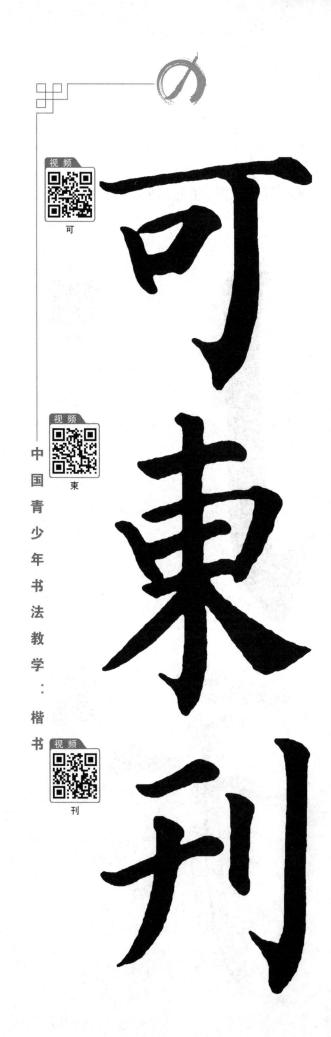

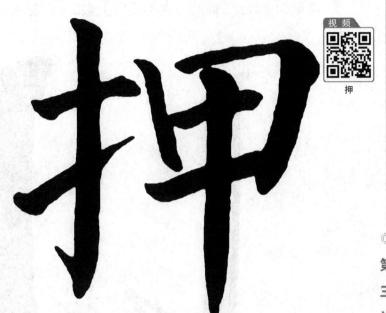

第三讲

数

字

楷书

频知如如

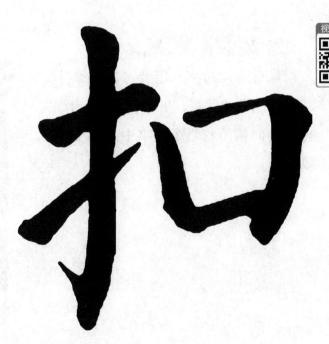

4. 右向钩笔法

写右向钩时,如竖法起行笔,至钩处要提锋另起如挑法;钩出的锋不宜太快, 以免钩末轻浮,钩的角度不要向上太斜,以免站立不稳。

⑥ 练习: 艮、印、昂、此。

写右向钩的字一定要考虑整个字 "左轻右重"的关系,切不可为了写出漂 亮的右向钩而忽略了汉字中规律美的 要求。

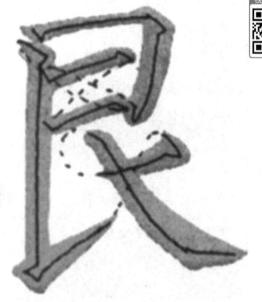

书 λ ľŢ

0

讲

情况下,右向钩笔在 字的左下角为多,这 种钩起笔往往是连在 前面竖的笔画结束 后,转锋顿笔后向右 挑出。由于是在字的 左面,因此其笔要求 略微轻快。这一挑 笔,一定是连接后面 的笔画,是承前启后

的关键之笔。

【小结】一般的

071

法

5. 戈钩笔法

写戈钩时,逆锋或露锋起向右下顿笔,行笔力注毫端,稍微停住后转锋向上 钩出。钩尖应当朝上,而不是朝左上方,否则就不稳重。在楷书中,戈钩的写法 尽其势而向右伸张,挑钩出锋含蓄稳重。

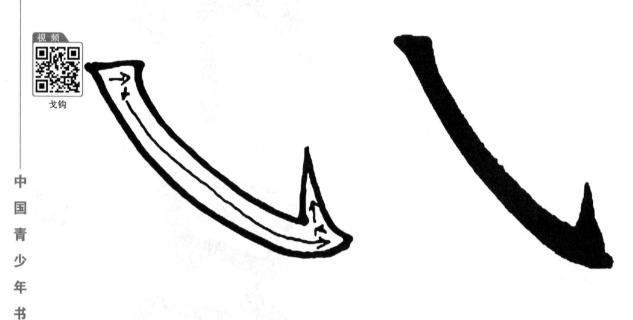

⑤ 练习: 卂、曳、民、气、舐、夷。

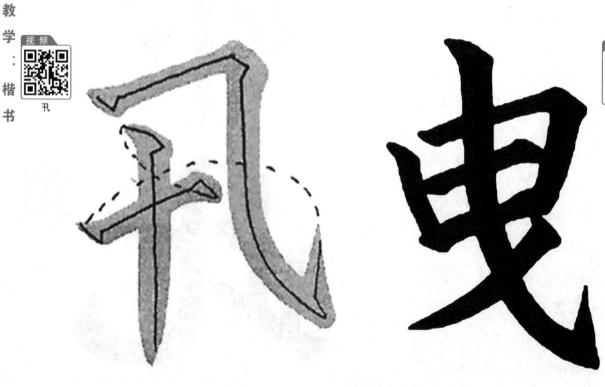

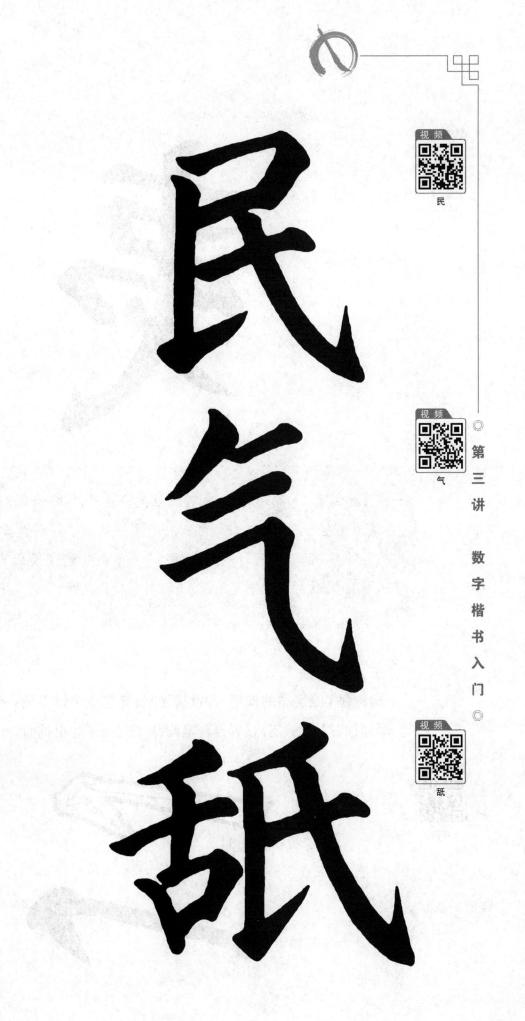

【小结】 戈钩用笔有一定的难度。整个字的稳定与否,很重要的一环就是看这一戈钩。戈钩一般有两种方法:一种是单独的呈现,如"夷""民""舐",书写时较为灵活;另一种是由横笔连带出来的戈钩,如"卂""气",这种戈钩稍显呆板,书写时要特别注意。

6. 横钩笔法

横钩起笔是完整的横笔,即欲横先竖,转笔成中锋走笔;到钩处向右上角提笔,瞬即往右下方顿笔,接着再转笔调锋,向左下方,由重而轻地钩出即可。

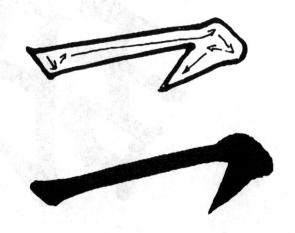

⑤ 练习:子、存、孟、孝。

横钩笔法用笔不难,在这里将 其发展为"子"字的上面部分,即 起笔以点笔起势,笔画形态接近提 笔。故初学者在下笔前要注意这笔 的训练。

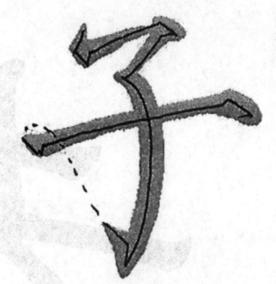

书 门

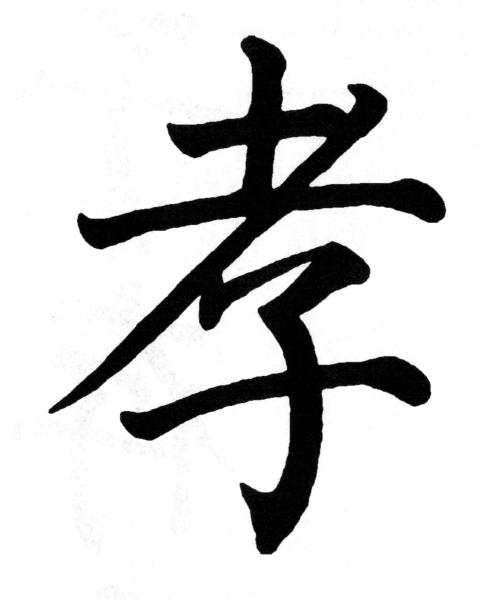

【小结】横钩有两种用法:一种是宝盖头的钩,是单独的钩法,其钩法可大可小,可长可短;另一种是横钩连带着弧钩,如"子""存""孟""孝",这种钩往往将横笔起笔有意夸张放大,接近钩时,横画很细,有时甚至断开,用意连将钩挑出,再连接下面的弧钩组成完整的字。一般这样的字很难写好,书写时一定要先研究再动笔。

七、六

"六"字是点的集中体现。"六"字包含三个点:侧点、撇点和长点。这三点中包含着其他多种点法。在这三点中蕴藏着笔势、笔法、笔画形态和笔与笔之间的相互关系,要认真学好。

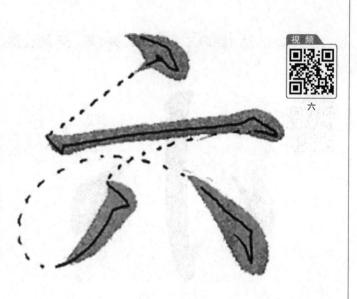

⑤ 练习一:点的发散训练。

由于点的形状多变,在学习点笔前,先要进行一项双钩训练,即完全按照下面五个点的样式,用毛笔勾勒一遍。等熟悉了点笔的大概构造,再用毛笔直接练习。

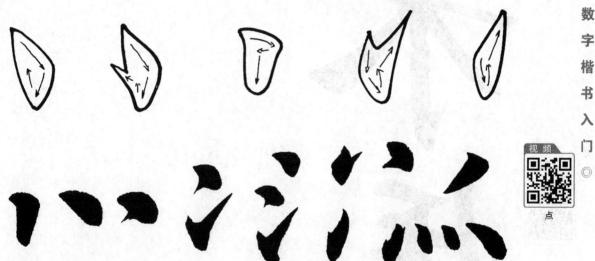

【小结】 在单独的点笔练习后,关键是学习点笔的联合训练,如两点水、三点水和下四点等。在练习中,除了看得见的单笔形状外,更重要的是体会看不见的引带,使多点组合,如出一体。

⑤ 练习二:小、米、来、馬、無、凉、海、沙、女、要。

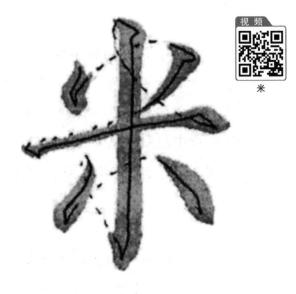

国青少年书法教学:

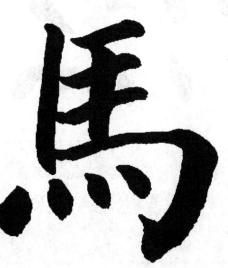

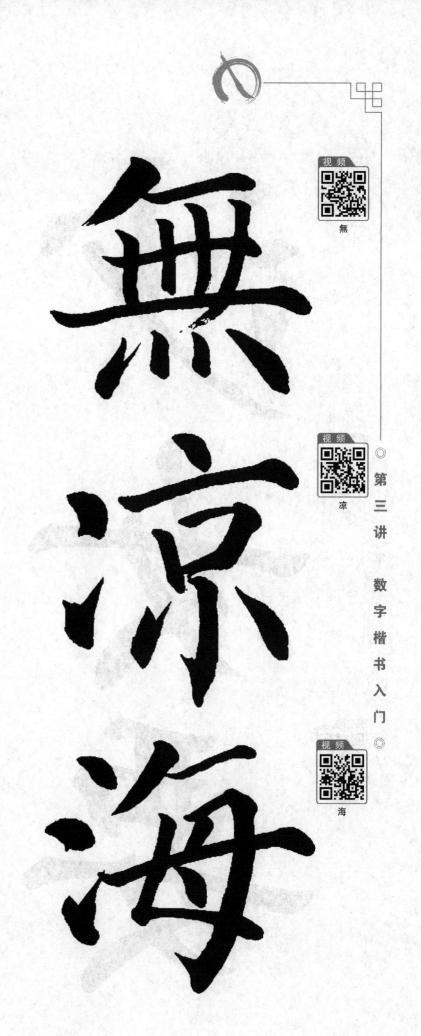

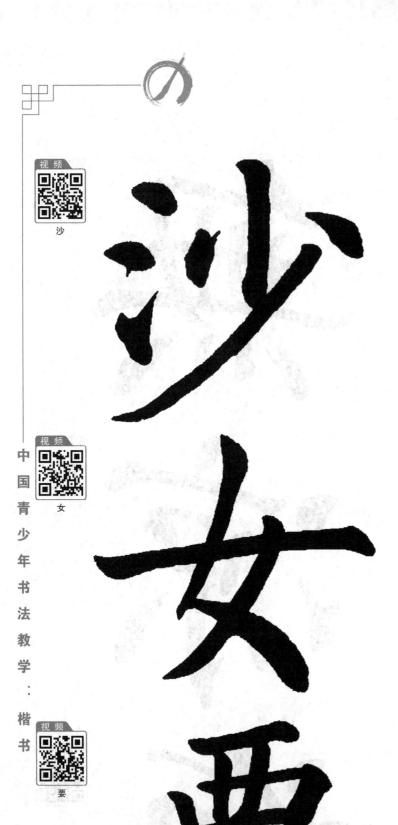

【小结】这里的 这里的 有 四 年 有 多种样式,有 单 边 点 有 单 边 点 有 单 边 点 有 左 左 右 点 点 有 医 中 的 点 点 有 长 点,有 长 点,有 料 点。 关 的 用 点 笔 ,有 从 点 笔 ,有 从 点 笔 ,有 以 点 笔 ,相 点 笔 地 规 律 ,切 不 可 被 规 审 缚。

⑤ 练习三:

永、穴、雲、逑、心、虑。

"永"是楷书中比较难写的一个字。原因是这个字蕴含"五笔八法"的精华,在进入这一部分的练习前,先要认真写好这个"永"字。

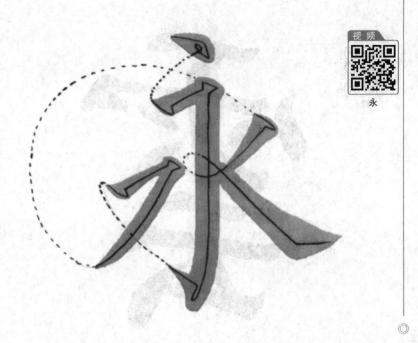

中

书 法 教 学

楷 书

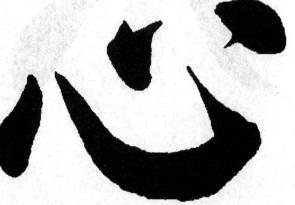

入门

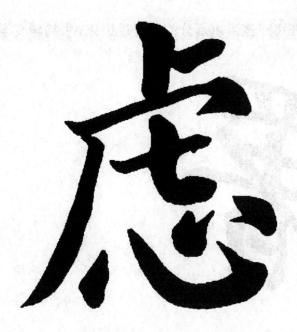

【小结】 这里的点包含了很多的样式。通过这些字的练习,既写好了多种点,又练习了很多不同间架结构的字形。汉字中涉及点的字最多,所以我们这一套以数字为导线的书法教程,教到点时已完成了最重要的教学任务。

八、展开练习

所谓展开练习,是根据一个字的样子,以一种"以此类推"的方法,变化出很多类似的字形。如"曙"字,拿掉一个日字旁就变成了"署"字,再将这个字的四字头变为"曰"字,又变成了"暑"字;如果再拿掉上面的"曰"字,又变成了"者"字,在这个字的下面加上四个点,又变成了"煮"字。还可以变出很多字来。练好一个字,等于写好了很多字,这是一种极好的教学形式,既有利于教学,又有利于初学者自己研究,是一举两得的好方法。

练习:现在将一些可以拆分的字呈现出来,供初学者学习。

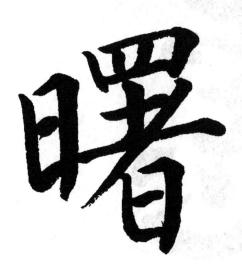

暑、著、薯、署、者、煮、睹。

教 楷

书

中

年

书

法

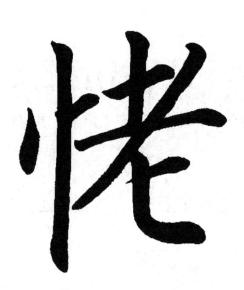

老、佬、荖、咾、铑、栳、姥。

尹、君、群、咿、呀、裙、輑。

吾、俉、俉、语、龉、唔、珸。

兄、兇、悦、说、閲、亢、抗。

字 门

讲

匕、化、华、桦、骅、铧、铧。

甬、勇、涌、俑、过、逼、逮。

育少年书法教

玖学: 楷书

根類

锭、腚、椗、是、提、足、走。

奴、昧、娘、妮、好、姬、妒。

鷄、烏、鵶、鶴、鴨、鳴、鴉。

九、创作练习

书法创作一般有单字、少字、多字,以及对联创作等多种。

1. 单字书法作品

这种练习方法,主要是研究字的间架结构。一般情况下,在一个字的笔画组合上,要求上紧下松,左紧右松。当然,中国字有多种多样的造型,要巧妙地运用这种审美上的规律。这个"龙"字的繁体,左边上面的"立"字要稍微压扁些,配合下面的"月"字,感觉上就比较舒服。右面部分由于上面笔画较少,其笔画间距需要有意识地拉开。而下面笔画较多,其笔画间距就要有意识地靠近。这个多笔画的体块,同样产生了下紧上松的效果。

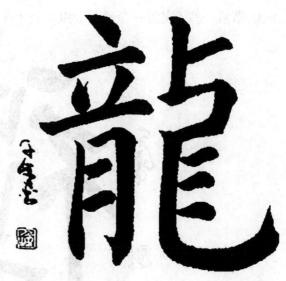

"福"字是"左紧右松"的很好范例。左面的示字旁有意变窄,让出 2/3 的地方写右面的半个字。这半个字有个特点,其横画的间距基本相等。由于下面的 "田"字比较大,所以感觉上还是上紧下松,整个字看起来就比较舒服。

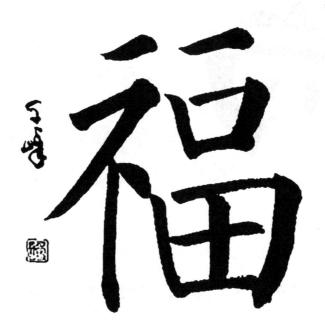

"禅"字的道理和"福"字正好反过来。除示字旁一样外,右面的半个字是上重下轻,所以在书写时要注意笔画间距的松紧对应,如上面两个"口"要有意识地靠紧一些,成为一个整体,和下面半个字呼应。使整个字有一种节奏感。

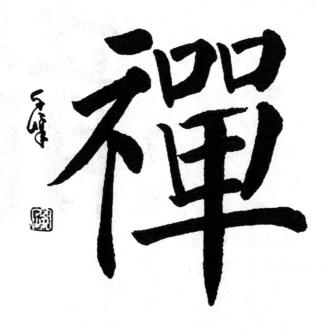

2. 少字书法作品

少字书法追求的是一种简洁明了的 审美情趣。首先突出的是几个字给人的 视觉冲击力。楷书讲究的是一种厚度, 一种分量感。笔画在字的间架结构中起 着关键作用,其粗细、大小和涩润都是主 体的审美和个性的表现。其次是作品中 的字面意思的解读和体会。

"求索"两个字由于字面的缘故, 在布局上自然上面较轻下面较重,故 在创作上要有意利用这种感觉。根据 字的意思,追求的是一种向上跃越的情 态,给人蒸腾的动感效果。落款有意 偏上一些, 弥补上半部分在空间上的 松散。

是多和少、疏密相间的呈现,从布局上

"自强不息"四字,从笔画上分析, 是一个平稳的态势,符合字面稳重的要求。在创作上,要有意将"自""不" 两字放大些,将"强""息"两字稍缩小些。落款有意写在"不"的下面,使四 字产生一种不稳定感,使整个布局能在厚实稳重的基础上,有一些动感。书 法创作中,如遇到字面均衡和平稳的情况,就要运用落款的位置变化巧妙地 弥补。

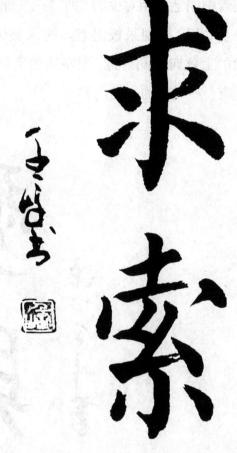

"變則通"三字,是竖的布局,相对比较简单。三字中"變""通"是多笔画的,夹着中间笔画相对少的"則"字,一般不会出现大起大落的问题,书写起来比较稳当,但会出现呆板之态。为求整体的变化,有意改变了两边款的位置。右边的上款向中间靠拢,而左边的下款则略微移至左边,使得中间的三字在稳定中有一些灵活的变动。

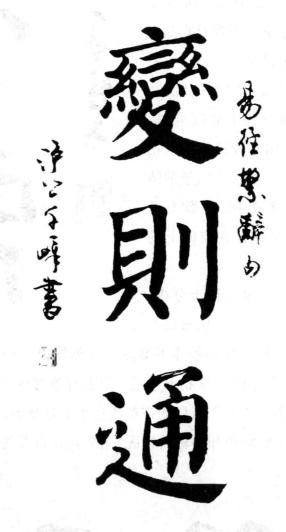

3. 多字书法作品

多字类作品有多种形式。横的有横披和斗方,竖的有中堂和条幅,还有对联和扇面等其他形式,每一种样式都有其独到的章法和要求。

横披书法作品可长可短,延长则成为手卷,缩短至正方形,则成为斗方。中 堂一般用整张宣纸竖写,长宽之比为2:1,四尺、六尺、八尺皆可。

横披

都我發機大人

五雅府教汉年明年以下不明之日

通同莫心風道 可從江 通今南 一片許高所友部一門海海 語千 縦里 不亦

小中堂

粉鹽百花鄉海

横披

本页两幅作品都是以多字为主要形式 呈现的,各具艺术韵味。上幅是横披形式, 由于是横向展开,所以投射出一种特有的 霸气。整齐的竖行隐约产生着一种正气, 流动的横行带出了一丝有趣的灵动感,整 幅作品在这种静动的互补中展现着生动的 气韵,美不胜收。

右面的这幅作品是标准的中堂。这种 样式的作品,首先要的是一种厚重感,既要 有力能扛鼎之笔力,还要有稳如泰山的字 形,更要有章法上的稳定。

创作书法作品,不管是横披还是中堂,最 关键的是把握好楷书中横行和竖行的互补。 一般情况下,竖行要保持整齐,行距略开;而 横行就比较活泼。由于汉字本身有着大小不

間 昔 刺 師 勇 天 翻 風 道 追 地 五夏 寇 虎 起 蒼 慨 踞 情 不 黄 龍 をはまは、甘水のは上 可 而 慷 盤 沽 耳 萬 名 今 學 将

中堂

等的局限,因此书写时就要利用这种特点,巧妙搭配,使整个作品具有节奏感。

书

吃除任持一首感到此种中的自分月 面 成成年 日本書诗首

小中堂

小中堂

本页两幅书法是小中堂作品。一般这类作品比较轻松,字的笔画可以略微细、巧,呈现一种灵动的效果。用秀气的字体和小中堂瘦而长的样式有趣地匹配,作品将更富有艺术感染力。

0

无论是横披、中堂,还是斗方,在章法上有一个固定的法则,即行距要略大,条理清晰,整齐划一。而字与字之间的间隔,一般是行距的一半,相对比较自由。注意字的大小,作略微的伸缩、巧妙的礼让。关键是要有字与字之间的联系,使其整体之"气"合而不散。

作品赏析

在创作楷书书法前,首先要解决整体的章法问题,要考虑:一是字的多少,如何安排字距和行距;二是找出有多少是多笔字,有多少是少笔字;三是如何进行字和字之间的巧妙互补;四是根据内容设定是粗笔字还是细笔字;五是落款的方式和位置等。对这些问题,做到心中有数,下笔就有神。楷书艺术给人总的感觉是耿实和厚道,横竖方圆笔笔到位,间架结构出入有致,彰显着浩然正气。然而,呈现这种气韵的是蕴含在字里行间的"意",即古人说的"笔断意连"之内涵。每个字看似各自为政,其实笔与笔之间有着千丝万缕的联系,互相依托,你中有我,我中有你,营造着一种独特的"气",一种生命。

中

城上年中中之女月八十二七年代出

【小结】 此作品内容是比较轻松的, 所以用了较细的笔画, 呈现的字形结构和章法效果契合字面内容。

0

【小结】 此作品内容大气而庄严, 所以运用了粗笔画创作, 很好地展现出独特的气势。

在学习楷书时,要很好地悟出其章法的真正内涵,将审美和内涵合而为一。 只有这样才能将看得见的和看不见的糅为一体,在"意"和"气"的引领下,在把 握住每一个字的前提下,创作好每一幅作品。

书

明年年中,日子目於原任何東京 多三叶文

何年土仰 頭 八天 頭 餐 時 收 空千長 滅 胡 拾 冠 悲 為 嘯 書 里 舊 憑 長 路壯 山 肉 切 欄 靖 雲懷 車 笑 河 虚 激 踏康和 談 朝 月 耻 瀟 烈 破 天 渴 闕 莫 質 三 猶 飲 等 蘭 未 + 岳龍河高 匈 雨 開 功 雪 奴 歇 山 擡 鉄 臣 名 白 血 塵 7 待 壯 子 望 さ 恨 與 眼 少 從

0

0

4. 对联创作

对联是一种特殊的文学、艺术形式,要求上下两联绝对工整。除了字面意义上符合对联的文学要求外,关键是两联在书法形式上要求协调和统一。当然,这不是僵化的枷锁,而是在变化和互补中达成和谐。如"古木無人徑,深山何處鐘"这一对联,"木"和"山"是竖字和横字之对,"人"和"處"是少笔和多笔之对。在创作中,"木"字借上下之空间,而"山"的上下字有意相挤;"人"的少笔和"處"的多笔,有意调剂,使左右均衡,联中产生一种动感;规矩的五言对联,经有意的处理,产生了美感。在创作对联前,一定要先预料字形在两联中能起到什么作用,做到"意在笔先"。这是成功创作的前提。

活水柳鄉人經

图书在版编目(CIP)数据

中国青少年书法教学. 楷书/武千嶂,陈岭编著. 一上海:复旦大学出版社,2023.4 ISBN 978-7-309-16769-6

I. ①中… Ⅱ. ①武… ②陈… Ⅲ. ①楷书-书法 Ⅳ. ①J292. 11

中国国家版本馆 CIP 数据核字(2023)第 033525 号

中国青少年书法教学(楷书) 武千嶂 陈 岭 编著 责任编辑/高丽那

开本 890×1240 1/16 印张 6.75 字数 106 千 2023 年 4 月第 1 版 2023 年 4 月第 1 版第 1 次印刷

ISBN 978-7-309-16769-6/J・481 定价: 36.00 元

> 如有印装质量问题,请向复旦大学出版社有限公司出版部调换。 版权所有 侵权必究